相遇

吳家慧 圖／文

獻給這一生和我相遇的每個人
謝謝你們的參與和陪伴

在純眞的記憶裡相遇

台大中文系教授 洪淑苓

很久以來，我幾乎忘了一個朋友。2016 年，我的臉書卻跳出一個叫吳家慧的人要加我為好友。我瀏覽她的大頭貼和照片，是一個似曾相識的臉孔，身邊還有那隻大狗……。於是，毫不遲疑的，我按下「接受」。

家慧和我在小學五、六年級同班，畢業後我們還持續通信，直到不知哪一年才斷了音訊。但我始終記得在她家做功課的情景，吳媽媽總是準備好吃的點心給我們吃，很親切；吳伯伯是個作家，他家的書架上還陳列著他的著作。可是我最害怕的是她家那隻大狗，叫威廉，每次看到我去，總是又叫又搖尾巴地歡迎我，殊不知牠的熱情幾乎把我嚇破膽，我怕狗啊。

多少年了，威廉肯定不在了。那麼，照片裡的這隻叫什麼？還有，這失聯的三十多年的時光，家慧成為怎樣的人，她的家庭，她的工作，她的生活圈……我有好多好多問題想要問她。

家慧用她的畫回答了我。

在歷經腦瘤開刀與長期的復健後，她想辦法跟老朋友恢復連絡，也默默重拾畫筆。只不過，從前是為了客戶而做設計，如今是為了興趣，為保存那些美好的記憶而作畫。這真的需要耐心和毅力，因此我對家慧說，恭喜你成為專業畫家，你的畫筆，讓你的世界變成彩色的。如今更開心的是，她受邀舉辦畫展，也將作品彙集編印成書，取名《相遇》。

《相遇》是一本綜合散文和繪本的作品集，但比散文集更多出細膩生動的圖畫，比繪本又多了婉轉動人的文字札記。無論如何，這本書是家慧心血的結晶，她用美好的眼光看世界。

全書分為三輯。「輯一　花記」，她畫了各色的花、鳥、蜂、蝶，既有玫瑰的燦爛嬌豔，也有雞蛋花落地的恬靜淡然。她畫蝴蝶有擬人化的趣味，畫蜜蜂簡直是工筆畫，栩栩如生，彷彿可以聽見嗡嗡嗡的聲音。而〈蝶之戀〉的札記，流露了與蝴蝶共舞，隨之遨遊花間，是多麼自由自在。本輯中有幾幅荷花，姿態不同，卻都充滿生命力。我還喜歡她畫的繡球花，玲瓏可愛。

不能忽視的是，畫中經常出現一個笑得眼睛彎彎，嘴角上揚的小女孩。那應是家慧的化身，她回復到童年時期的純真和快樂，和花兒說悄悄話，和小鳥一起坐在樹上唱歌，還

在「鳶尾中娉婷起舞」，在薰衣草間打坐。這樣的家慧，是我最樂於見到的，自信、自在，滿滿的正向能量。

「輯二　愛犬記」是她為愛犬作畫的作品集。她多年來養過的狗狗，每一隻都有故事。我看到了童年時那隻「威廉」，對，就是這個模樣，皮膚皺皺的，眼神憨憨的，可是看到客人時，「人來瘋」的模樣，我至今難忘。它的皮膚皺褶，只有「吉祥和娃娃」可以勝過。而家慧臉書照片上的那隻叫 Théo，它是伯恩山超大型犬，非常體貼懂事，我去拜訪時，它會在我腳邊穿梭，好像跟我問好一樣。比起「威廉」的狂躁，Théo 堪稱謙謙君子。不幸的是，Théo 因病而走了，家慧好傷心，因為它是家慧生病時的最佳陪伴者。家慧畫了好多張 Théo，每個畫面都是美好的回憶。

家慧和她養的狗，每隻都有深厚的情感，就像家人一樣，現在她家裡還有帥氣頑皮的「魯蛋」，另一隻「皮蛋」體弱多病又裝了一隻義眼，家慧同樣愛護有加。讀這些文章，看家慧費心照顧狗狗有始有終，連我這怕狗的人都非常感動。

「輯三　隨記」是隨緣筆記的意思吧，因為這輯裡面，有痛苦的，也有愉快的畫面。「自畫像」最令人怵目驚心，我立刻聯想到西班牙女畫家芙烈達‧卡蘿的自畫像，那痛苦、矛盾、掙扎的表情，以及最後終於回歸平靜的眼神，實在讓人震撼。這幅畫是家慧的另

一種自我，我希望那只是一個手術後的強烈反應，我還是比較喜歡那個在花間跳舞的小女孩。本輯第一幅「你今天是貓還是老虎？」是把貓和老虎結合在一起的變形圖，看了之後，很佩服家慧的巧思，俗話說「老虎不發威，被當成病貓」，但家慧卻把貓／虎的一體兩面畫在一起，虎的威猛，貓的冷靜慧黠，在此展露無遺。又有「獨守人間」、「掙脫」、「迷失」等圖畫，也都呈現家慧對人世間的觀察，她洞悉人性的怯懦和矛盾，但也有「勇氣」去突破困境。

無疑的，此輯中的「騎在雲的背脊上」、「落花雨」、「快樂」等，具有明亮色彩和溫暖的畫風，也表現家慧對人世間的另一種觀照。我們到這個年紀，已經懂得人生就是苦樂參半，隨緣隨意，我是用文字書寫，而家慧用畫筆刻畫她的心靈世界。

《相遇》的書名，好像也提示了我和家慧睽違三十餘年的「相遇」。在這本書裡，我不僅看到色彩和線條，更看到了畫家對自我、狗兒與自然界萬事萬物的真誠心意。這宛如童年時的純真情懷，是人人嚮往、惦記的。

所以，我說各位，請跟我一起走進家慧的彩色世界，讓我們在純真的記憶裡「相遇」。我們將會鼓起勇氣，繼續面對繽紛繁雜的現實人生！

自序

人生是每段相遇的接續和總合，每個人的故事背後都有著相遇的辛酸和快樂，每段相遇無論善緣或惡緣，都是上天最完美的安排。

2013 年我的腦長了兩顆瘤，手術十二個小時，長瘤的原因不明，但我遇到北醫神經外科主任蔣永孝醫師，救回一條命；之後 2015 年，我摘除子宮和乳房囊腫；2016 年再切除膽囊。這些病痛讓我的身體受盡苦痛，三年四個手術，遊走在生死邊緣，我開始尋找除了生病之外還能活下去的生命意義。腦手術後，我重拾失去的記憶，更努力重拾畫筆，找回年輕時對繪畫的熱愛，嘗試利用各種畫材，色鉛筆（油性、水性）粉彩、水彩，畫出內心的思念、想望和快樂。

省視這七年多的歷程，沒有手術病痛，就沒有時間休養身心，更沒有機會拿起畫筆作畫，這所有一連串的因緣，是痛，是悅，更是相遇的結果。

我畫得不好，不是個畫家，我也不太會寫，不是個作家。我就只是一個愛畫畫愛閱讀的人。出版這本畫作集，單純只是為了記錄自己想畫的、想寫的一切。

期盼自己未來的日子裡，能與更多世間有情之人美好相遇，能分享畫作和每個人在心靈上相遇，彼此療癒。

感謝我的好友——台大中文系洪淑苓教授及師大國文系王基倫教授的鼓勵，促使我出版這本畫作集。洪淑苓教授是我最要好的小學同學，從小她就非常照顧我、體貼我，也一直包容我的驕縱，至今仍不斷給我支持，我永遠感佩在心。

另感謝我最愛的家人、朋友，以及每位治療過我的醫師，和你們相遇是我人生最美好的事。

本書圖片色彩印刷後與原畫作略有差距，謹此說明。

7

目次

輯一 花記

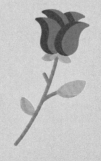

蝶之戀

妳喜歡白色的花？黃色的花？還是紅色的花？

那是喜歡杜鵑？櫻花？鳶尾還是含笑？

是什麼原因讓妳甘願蟄伏的作繭自縛？

是為了蛻躍而出的美豔還是為了花粉傳遞的執著？

讓我坐在妳的背脊上跟著妳飛翔，細數妳停駐的
是哪個色的花？哪個品種的花？最多最久。

我也要告訴妳，這世界因為有妳，才讓這些萬紫
千紅的花更加豐麗。

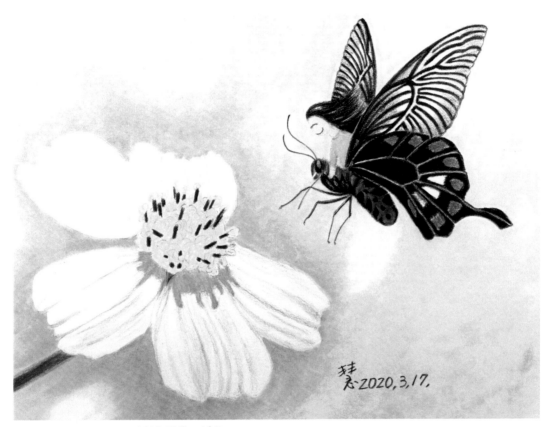

蝶之戀 ｜ 34x27cm ｜ 油性色鉛筆＋粉彩

蜂之路

妳急著飛來飛去,在忙什麼啊?

聽說妳是因為出生後營養不夠,無法成為蜂后才
變成辛苦的工蜂。

採花蜜、築蜂巢、餵蜂后,累不累啊?

雄蜂都不必做事只負責交配,比妳輕鬆多了,只
是交配完成生命直接結束也是了然。

休息一下好嗎?

我們一起笑看晨露,看花開,日月升落,了解此
「身」是客,自然雲淡風清。

蜂之路 ｜ 35x28cm ｜ 油性色鉛筆＋粉彩

樹鵲之遇

七月的最後一天，我正在畫著這次和小樹鵲的相遇，想著好久沒看到樹鵲的身影，忽聽到「嘎」的一聲，趕緊打開窗戶，看到一隻羽毛蓬鬆，尾巴還沒完全長長的樹鵲站在之前母鵲都會待著的楓樹上，牠似乎觀望著一個月前牠住過的院子，我開心的要拿手機拍牠，但還沒來得及牠就飛走了，牠是來看望我，跟我告別嗎？

每年三到七月樹鵲來築巢育子，八月就回高一點的山上了。

從老公撿到小樹鵲開始我就擔心牠父母是不是不見了，煩惱沒人會餵養牠，也考慮是不是送去給野鳥協會照顧，到後來發現牠父母都會來餵牠，更驚奇的是連不同種的白頭翁也固定來餵牠。我拍下母鵲和白頭翁同時餵牠的影片放在野鳥攝影的粉絲專頁，獲得很大迴響，這給予我對生命意義更大的啟示。

謝謝小樹鵲給我這段美好的相遇，我們明年再見！

樹鵲之遇 ｜ 39x26cm ｜ 油性色鉛筆＋粉彩

童年

小學上學時要走一條溪邊的小路，那溪裡有很多泥鰍和蝌蚪，
每天一定要非常小心地踏出每一步，因為一個不注意怕會踩到
蝌蚪長大後的青蛙，我總是慢慢仔細的看這些小青蛙，數量很
多而且很可愛。

一樓的鄰居後院種了滿滿藤架的葡萄，每次都偷偷張望，看著
一顆顆結實的果粒，想像自己聞著那葉脈的香氣，徜徉在一片
綠意裡，若是能拔下果實享受清甜就更棒了。

想念童年時大自然裡的空氣、食物、水果，還有天真善良的
人味。

童年 ｜ 39x26cm ｜ 油性色鉛筆＋粉彩

蘋果

五十年前能吃到蘋果是非常少有的，因為那時的蘋果都是坐飛機進口來的，幸運的我偶爾能吃到一整顆，我喜歡洗了不削皮整顆啃咬，聽那伴著水分碎裂的清脆聲音，入口後的清甜就是好大的滿足。

那時聽說蘋果用水果刀從頭到尾小心地削皮不要斷，那一串果皮可以拿來許願，而且會心想事成，如今回想起來令人莞爾。

現在隨時都可以吃到蘋果，品種之多，無法細數，小時候吃的華盛頓蘋果已經敵不過日本富士或青森，一顆三百元的大蘋果吃起來不知為何沒有五十年前那時的清甜滿足！

當事物變成理所當然、習以為常的時候，我們很容易忽略了事物的本質。一旦有天這樣的「平常」消失離去，才會領悟到能夠一如往常地食衣住行是多大的幸福。

希望今天能像昨天一樣，明天也會像今天一樣，每個人都跟每天一樣平安無事。

我其實不能吃蘋果，因為會脹氣，但我希望這美好的水果永遠不會消失。

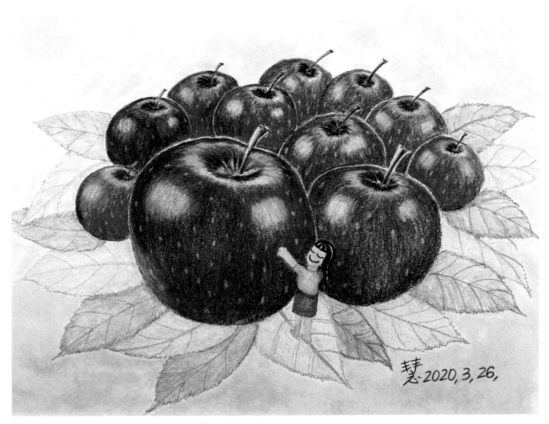

蘋果 ｜ 36x28cm ｜ 油性色鉛筆 + 粉彩

玫瑰

《尚書》有云：「滿招損，謙受益。」

法國哲學家蒙田：「人沒有學問，就像麥穗一樣，當它們是空的，就昂首挺立；當它們趨於成熟、飽含麥粒時，就謙遜地低垂著頭，不露鋒芒。」

富蘭克林：「即使我認為我完全戰勝傲慢，我應該還是會以自己的謙遜為傲。」

玫瑰！妳會為妳的美，謙遜還是傲慢呢？

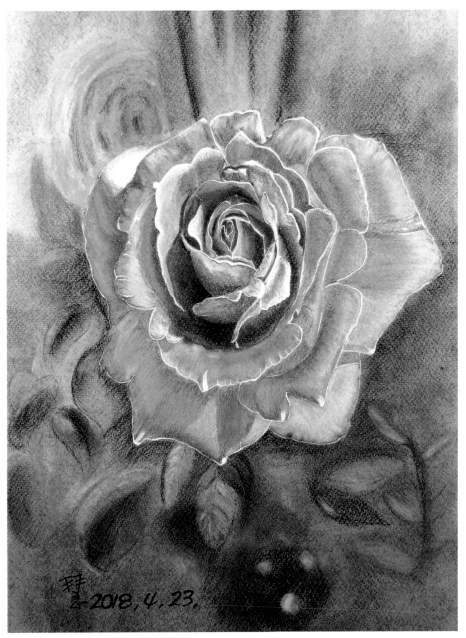

玫瑰 ｜ 42x31cm ｜ 油性色鉛筆＋粉彩

夏日最後一朵荷

沒有停下來慢活，每個呼吸除了吃飯、睡覺、看醫生以外，就是急著賞花、看風、跟狗玩，更重要的是畫畫和閱讀，深怕時間不會等我，像極了去年池塘裡的最後那朵荷花。

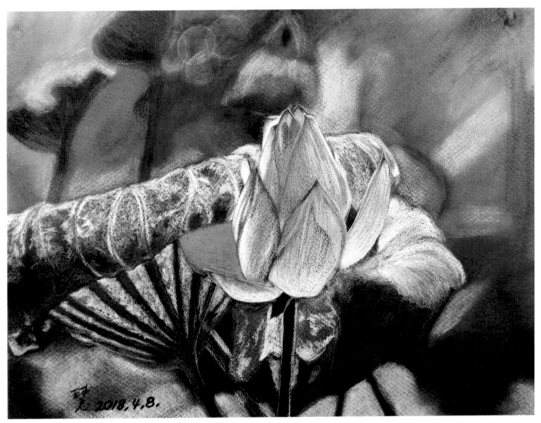

夏日最後一朵荷 ｜ 41x30cm ｜ 粉彩

綻豔

盛開綻放的妳在想什麼呢？

蓄勢含苞的妳們在想什麼呢？

當繁花落盡，妳們又會想什麼呢？

但其實想什麼都不重要，因為從含苞、盛開，直
到飄落，都要謝謝妳們給我美麗的饗宴。

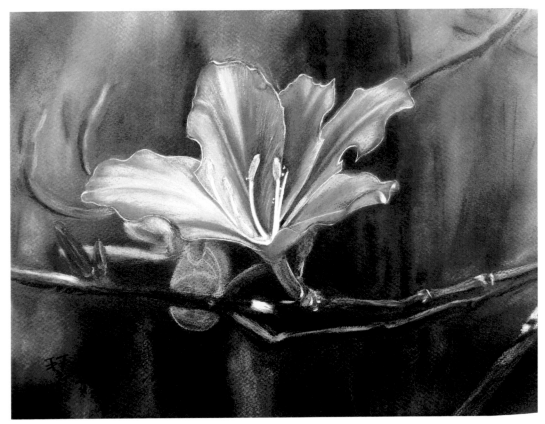

綻鹽 ｜ 43x31cm ｜ 粉彩

落花

前晚在山莊散步，鄰居的緬梔落了一地，撿了滿手帶回家，整個房間變得好香好香！畫好之後，花也謝了！

其實我都叫她雞蛋花，後來才知道她也叫蕃梔、緬梔，她具有很強的佛教意義，也是佛教的「五樹六花」之一，夏威夷人很喜歡把她們串成花環配戴。

「五樹六花」即佛經中規定寺院裡必須種植的五種樹、六種花。五樹是指菩提樹、高榕、貝葉棕、檳榔和糖棕；六花是指荷花（蓮花）、文殊蘭、黃薑花、雞蛋花、緬桂花和地湧金蓮。這些植物因獨特的形態被賦予了深厚的佛教內涵，關於它們的傳說也流傳了千年。

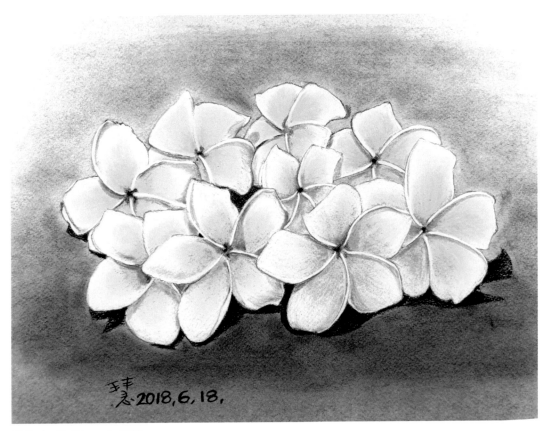

落花 ｜ 33x30cm ｜ 粉彩

蜂花共舞

最近「蜂事」連連,每到夏天院子總有很多很大隻的虎頭蜂來挖土,它們會挖洞,一個一個洞,然後鑽進去,有時地上會有它們刺死的蚱蜢,一開始看到那麼多虎頭蜂會害怕,到後來覺得它們幫忙翻鬆院子的土也是好事,就隨它們吧!

前陣子和閨蜜們去陽明山,其中最美的一位偏偏被一隻蜜蜂盯睄了一整個下午,我說因為她的秀髮太香,所以招蜂引蝶囉~

更讓我難過的是,最要好的朋友竟然上星期採龍眼時頭手被蜜蜂叮咬,經過急診打針吃藥後才痊癒。

這些蜂事又讓我記起多年前一位鄰居被蜜蜂叮咬一百多下還存活,從沒人能像他這麼幸運,後來世界衛生組織還特地前來研究採訪,鄰居說,答案是他喝很多高粱酒!

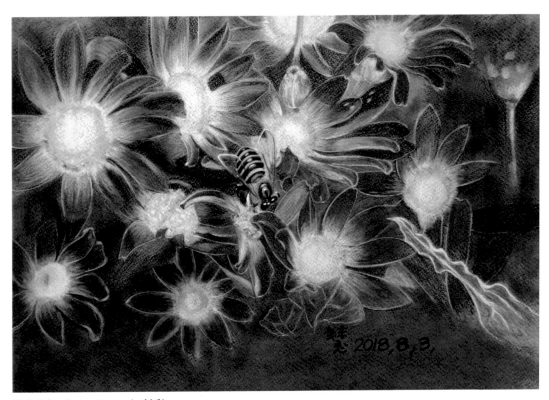

蜂花共舞 ｜ 39x29cm ｜ 粉彩

胭脂花

台灣時時刻刻都在製造記錄，去年每天有 149 對離婚，一年共
有 5 萬多對，竟然比前年少些。

每三個人左右就有一人罹癌。

出生率創新低，在世界數一數二的低點徘徊。

107 年捐血人數共 101.5 萬人，高於前年；台北 59 萬人次最多
（33.2%），台中 36.1 萬人次，居次。

這些火紅的記錄，有的令人擔憂哀傷，有的令人感動。

就像這樣炎熱的天氣，火紅的朱櫻花依然爆炸性地恣意綻放，
上天安排了一切，誰也改變不了誰！

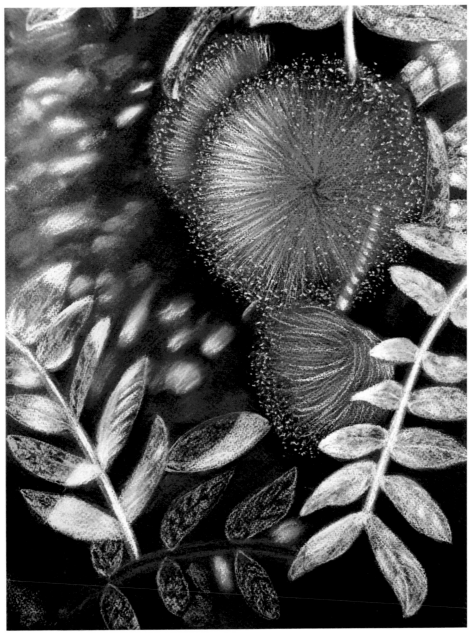

胭脂花 ｜ 42x29cm ｜ 粉彩

桃金孃

每回在山莊散步，總是會有驚喜，這次發現從沒見過的花，後來許老師告知我這花的學名「桃金孃」，今天碰到種這花的鄰居，他還說這花的台語是「冬泥阿」，花開之後的果實是可以吃的喔！

每天朝著向光的地方開心呼吸生活歷程，感恩這一切美好的生命。

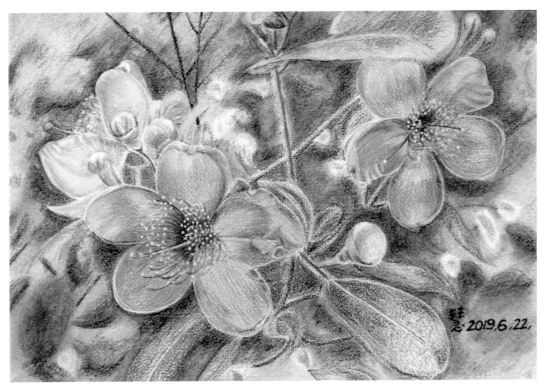

桃金孃 | 41X28cm | 粉彩

嗡嗡嗡

好友的公公在高雄大樹種植玉荷包，還有很多種植水果的農友會抱怨減收，原因竟是因為沒有蜜蜂，蜜蜂對他們來說極為重要，有蜜蜂的傳遞花粉，果樹才能開花結果，即使蜜蜂身上有根會叮人的利刺，但，只要你不擾牠，牠仍是個對自然貢獻良多的朋友。

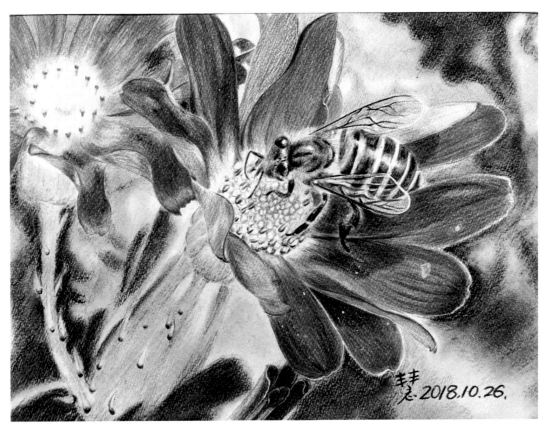

嗡嗡嗡 ｜ 39x29cm ｜ 油性色鉛筆＋粉彩

摘綠

當每個人在讚嘆春花的豔麗時，停下腳步駐足觀賞靜靜在旁邊
當陪襯的綠葉，正悠遊自在地舒展他的經脈，開拓他的領域，
難以想像如果沒有了這些綠葉，再美的花會出色嗎？

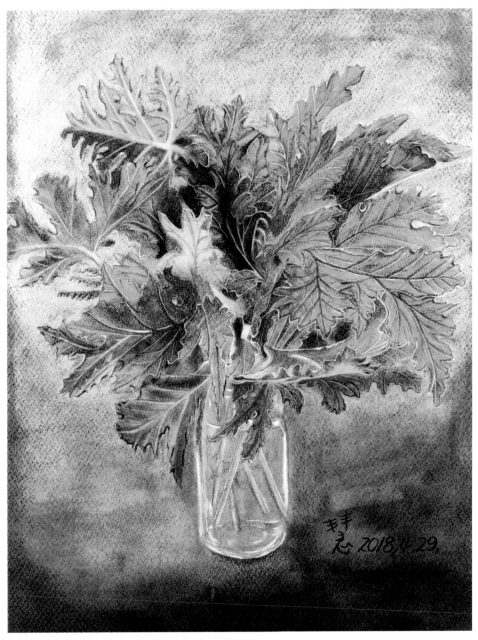

摘綠 ｜ 42x30cm ｜ 油性色鉛筆＋粉彩

繡球花

我們太相信自己正在失去的東西，

以至於沒有察覺正在得到的東西。

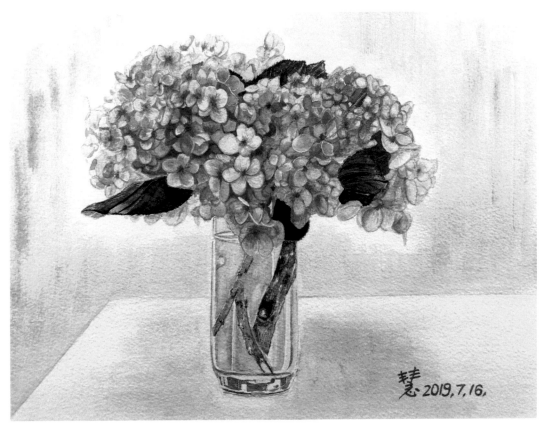

繡球花　｜　39x29cm　｜　管狀水彩

荷

這是「純粹的存在」，沒有任何攪動與演繹，唯一真實存在的
是此時此地，即使過往的一切曾經如何重創我們的身心，周遭
再多的污穢浮塵，現在都已在這片寧靜裡化為烏有。

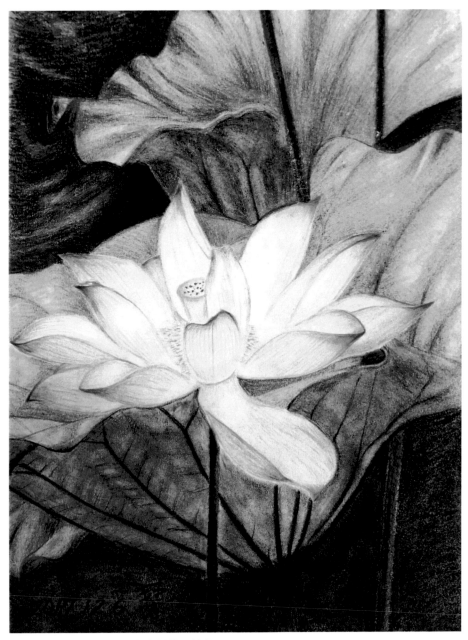

荷 | 30.5x21.5cm | 油性色鉛筆 + 粉彩

蓮

蓮是蓮科，屬多年生草本出水植物，又稱荷花、蓮花、荷，古稱芙蓉、菡萏、芙蕖。

很美妙的植物，所有植物都長在土裡，只有荷花長在水裡，而且美得如此皎潔又脫俗。

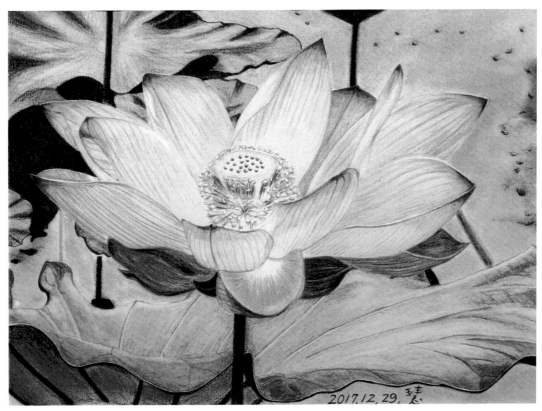

蓮 ｜ 36x29cm ｜ 油性色鉛筆＋粉彩

夏荷

幾千年來人們讚頌你的出汙泥而不染，你沒有一絲驕傲，靜謐
閒適地悠然自在，你不會為任何因素而改造自己，因為只有你
能在這髒污的軟泥中生長，無畏無懼地美麗綻放搖曳生姿。

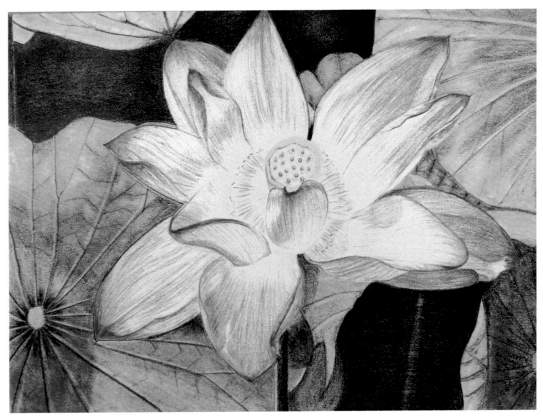

夏荷 ｜ 30.5x21.5cm ｜ 油性色鉛筆 + 粉彩

問候玫瑰

這幾年因為身體因素覺得人生短暫，好似擔心時間不夠總是急切又積極地趕緊完成每件事，書一到手熱得發燙就快快啃食，兩百頁內的書一定一天看完，重看七十萬字的《紅樓夢》也沒超過兩星期，一首鋼琴曲發瘋似地苦練就是急著學會，朋友交代的事立刻辦妥，一幅預想的圖馬上就打稿接著盡快完成。

猛抬頭，發現自己的急切忽略了和緩的靜謐也很可貴，為什麼不停下腳步，仔細端詳身邊最自然清幽的萬物，認真呼吸每一寸每一分的空氣，慢遊心靈的每個角落，每一刻都可以是永恆。

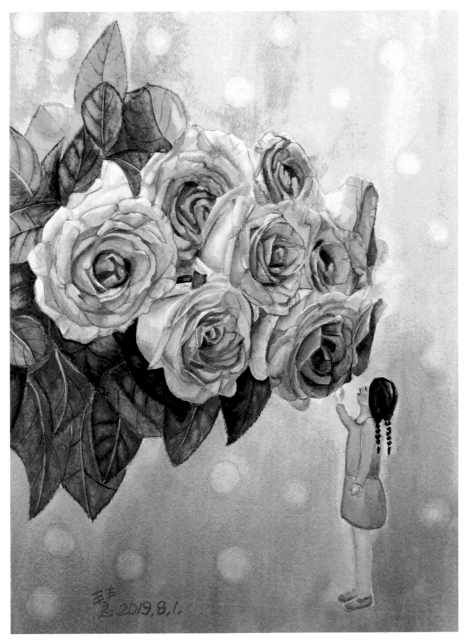

問候玫瑰 ｜ 30.5x21.5cm ｜ 油性色鉛筆＋粉彩

49

鳶尾中娉婷起舞

呼吸清新綠淨的空氣，

在那雪白嫩滑的花瓣下，

慢悠悠地旋舞，

這世界仍有真善美。

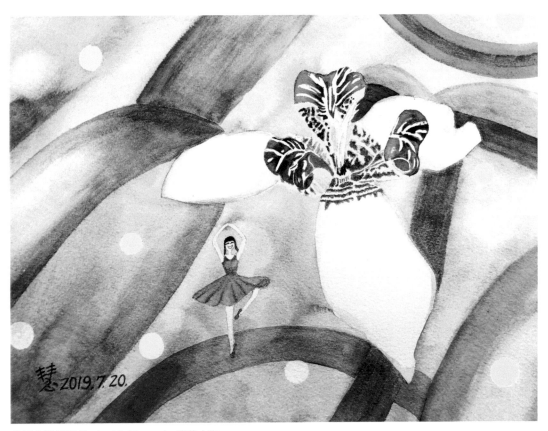

鳶尾中婷婷起舞 ｜ 40x29cm ｜ 管狀水彩

薰衣草

屏息於薰衣草優雅清新的氛圍，紫色的花串，香氣穿越千里，
陽光照射的陰影下放肆搖擺，涼風中自在呼吸，所有的萬事人
物都會過去，感動珍惜的應是這剎那永恆。

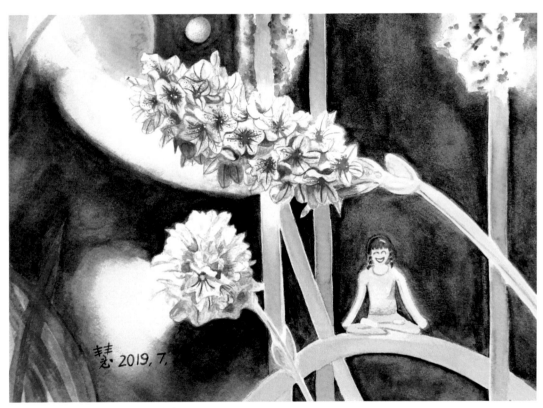

薫衣草 ｜ 41x28.5cm ｜ 管狀水彩

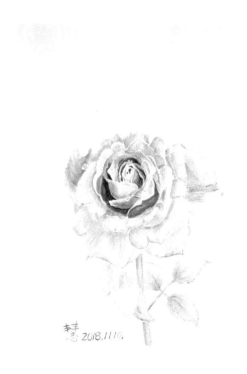

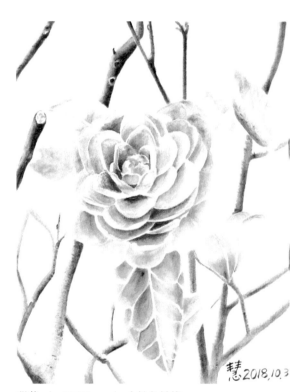

玫瑰 ｜ 41x30cm ｜ 水性色鉛筆 　　　　甜茶 ｜ 38x29cm ｜ 水性色鉛筆

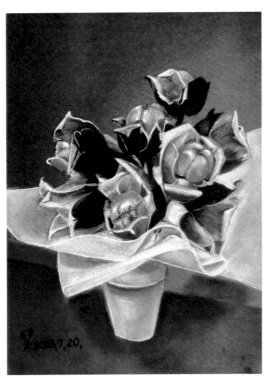

木玫瑰 ｜ 41x29.5cm ｜ 粉彩

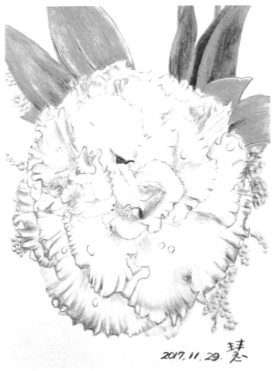

桔梗 ｜ 31.5x21.5cm ｜ 油性色鉛筆

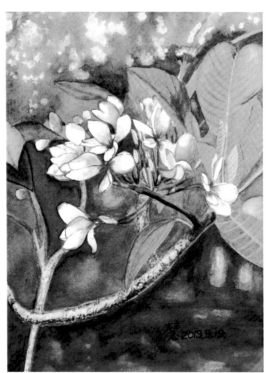

緬梔 ｜ 41x28cm ｜ 管狀水彩

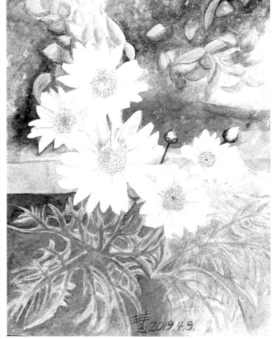

瑪格麗特 ｜ 30x23cm ｜ 管狀水彩

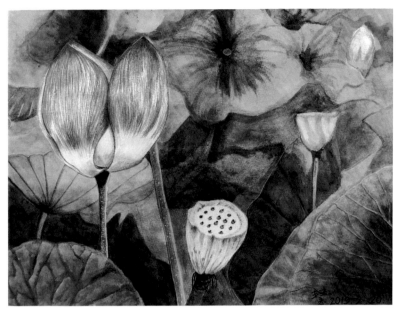

荷 ｜ 30x23cm ｜ 水性色鉛筆

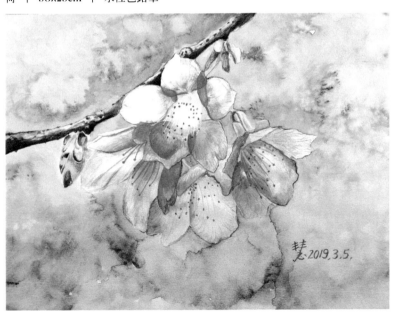

櫻花 ｜ 38x28cm ｜ 水性色鉛筆

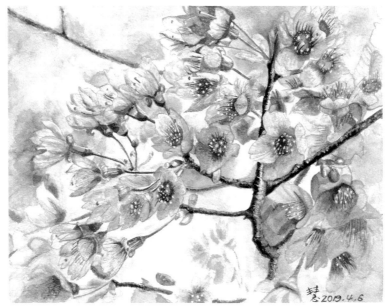

花飛花舞花滿天 | 39x29cm | 管狀水彩

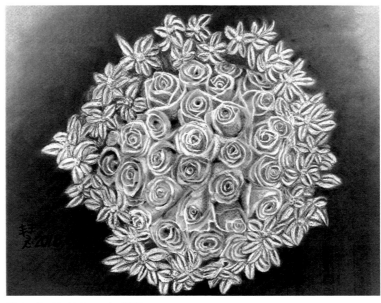

情人 | 41x29.5cm | 粉彩

輯二 愛犬記

Lotto

九歲的時候，爸爸帶回來一隻狗說是名犬，在國外當警犬用，品種是杜賓，牠的父親是冠軍犬，爸爸花很多錢買的，媽媽知道很生氣，卻每天燉牛肉加維他命丸餵牠，甚至到當時和平東路旁的小溪抓泥鰍煮給牠吃。

我們幫牠取名叫 Lotto，因為 Lotto 是當時國外最有名的運動品牌，但媽媽的日文發音關係，到後來變成都叫牠「駱駝」。

我非常喜歡跟牠玩，每天總要抱著牠跟牠說話聊天，有一天回家發現牠不在，問了才知道牠被帶到台大獸醫院剪耳朵，我吵著要看牠，當我到醫院看到牠時，牠耳朵被剪的傷口縫了好多針，裡面插著冰棒的木片，再用繃帶一圈圈捆起來，耳旁和頭上還沾了很多血跡。我大哭大叫的罵他們為什麼要把牠剪成這樣，他們回說這種狗出生沒多久本來就要斷尾、接著大些就要剪耳朵啊……我氣得繼續抱著牠大哭。

Lotto 後來兩個耳朵豎起來並不對稱，身體長得越來越壯，在我們家的後陽台只能直走，連轉彎都困難，爸媽商量的結果是把牠送給做鐵力士鋼筆的老闆，他們選擇在我上課的時候送走 Lotto，我回家後發現牠不在，哭了好幾天。

Lotto 是我人生的第一隻狗。

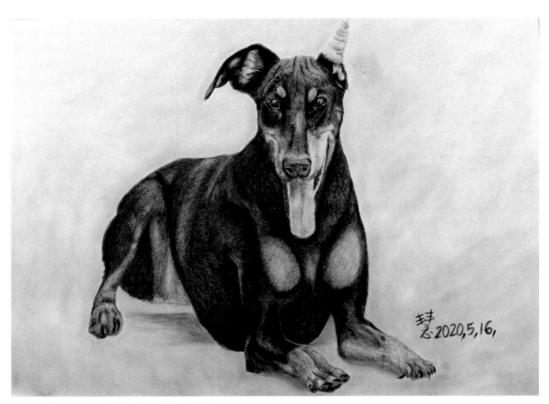

Lotto ｜ 41X29cm ｜ 油性色鉛筆 + 粉彩

威廉

Lotto 被爸媽送走之後我每天都想牠，吵著要找牠，幾個月後爸爸終於禁不住我的煩擾又帶了一隻名犬回來，品種是拳師犬，這次是中型狗，不怕養不下，但來的時候也已經斷尾，聽說接下來還是要剪耳，我堅決不肯，後來爸媽依我，讓牠免去手術之苦。

牠的名字叫「威廉」，因為當時媽媽最喜歡的歌星是安迪威廉。

我非常喜歡牠，大概是牠的塌鼻子和我一樣，唯一缺點是牠的戽斗嚴重，以至於常滴口水到處噴。

威廉在我們家過著皇帝一樣的生活，但只維持了兩年，我十二歲時家庭發生變故，從和平東路搬到汐止，當時父母不在身邊，我一個人常挨餓，威廉也有一頓沒一頓，牠變得很沒精神又虛弱，有一天叫了牠很久，牠躺著不起來，實在沒輒，我和哥哥找了住在三樓的獸醫下來看牠，醫生看了說「我現在給牠打一針，打下去若牠立刻站起來，表示牠就會完蛋，若是打完牠沒起來、躺著休息，那就還有救。」說完一針打下去，牠立刻站起來看著我，不到五秒倒地不起，停止呼吸。

我不知道威廉是因為生病還是常飢餓過度而離開，牠是我這一生養過將近二十隻狗裡面，壽命最短的，不知道是來錯了家庭，還是來錯了時間，但我還是非常愛牠。

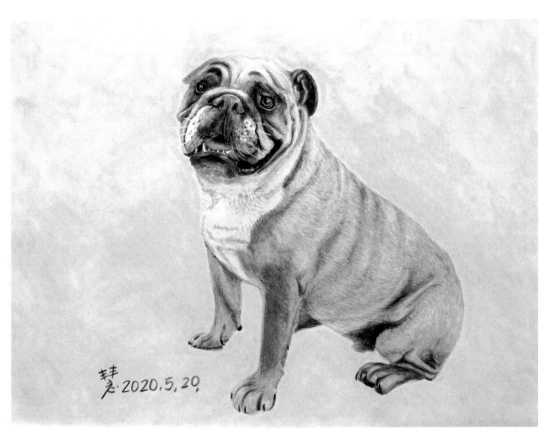

威廉 ｜ 39x28cm ｜ 油性色鉛筆＋粉彩

大頭

結婚後住板橋一樓住家，最期盼的就是養狗。有天跟老公去建國花市看到有人在一個紙箱裡面放了幾隻小狗，紙箱上寫著蝴蝶犬，我開心的抓了一隻問老闆多少錢？老闆說五百元，立刻付錢抱著小狗回家。

我們把牠取名叫「大頭」，這是為了想念一位頭蠻大的好友移民美國紐約所取的。

牠慢慢長大之後，我們就知道牠絕對不是蝴蝶犬，牠的耳朵不會立起來，頭也不大，但非常可愛。

牠是道地的 MIX 犬，很會看家，但這卻是最大的困擾，因為只要是騎車過去的郵差或是騎腳踏車的鄰居，一定一路被牠追得兩腳騰空快速騎開，否則牠絕對咬上他們的腳，甚至親戚朋友來訪，牠也照咬不誤。

大頭陪了我們四年之後，有次婆婆說郵差為了躲大頭，騎車撞到電線桿，勸我們別養了，老公只得把牠送到二伯在土城的印刷廠看門，我就只能偶爾去探望牠了。

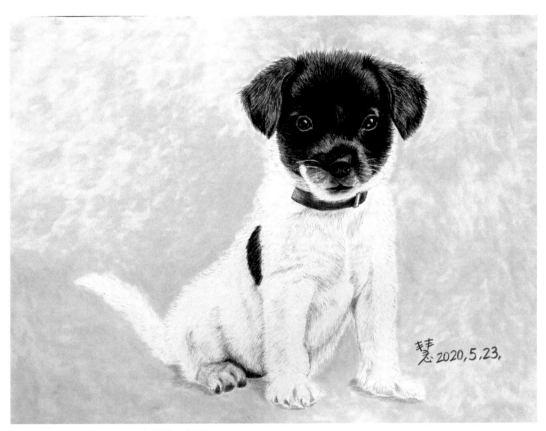

大頭 ｜ 39x29cm ｜ 油性色鉛筆＋粉彩

發財

我結婚後媽媽一人獨居，有一次她心臟病發後，因緣際會，我在她的隔壁棟買了一間房子，方便照顧媽媽的起居生活。入宅沒多久，爸爸有天帶著一個狗籠，裡面有隻剛出生五、六十天的沙皮狗，說是送我新居落成的禮物。

因是過年期間，我將牠取名為「發財」，牠非常可愛，一樣塌鼻子一樣會流口水，我隨時都準備一條毛巾幫牠擦口水。發財的個性沉穩，不愛給人抱，也很少叫，在外面若碰到有其他狗對牠狂吠，牠只淡淡地看一眼，完全不理會。

有一次鄰居的秋田要去參加比賽，鄰居叫發財也去試試，老公純粹好玩就帶著牠參加，一般比賽都會邀請專業的牽狗師來牽引繞場，老公自己上場牽發財，走了第一圈之後，裁判跟我老公說：「你牽錯邊，我們是要看狗，不是看你。」真的讓人笑翻！走完第二圈，很多狗被淘汰，因為有些狗走走停停，有些是停下撒尿，有些是看到其他狗想去聞或咬，發財則是很穩健地走完第三圈，最後美國來的裁判從頭頂摸著發財，然後打開牠的嘴巴看牙齒（有些狗會直接咬裁判），再摸牠全身的骨頭和體型，完成所有檢查之後，剩下的三隻狗站在場中等待判定，結果發財得了冠軍，這著實讓老公驚呼了好久，甚至有繁殖場要來買走發財，老公立刻帶著牠回家。

發財是隻相當聰明的狗，牠學上廁所不到一星期就學會，絕對不會在家亂尿尿，記憶最深的一件事是有回我和老公出去玩三天，拜託哥哥來家裡餵牠，沒想到牠不吃，更離譜的是，我們回來到臥房才發現，牠竟然在床上老公睡的位置尿尿，牠應該是很氣他帶我出去玩吧！

我們後來幫牠娶了老婆叫「平安」，還生了五隻寶貝，那時我一個人帶兩個孩子還養七隻狗，現在回想還真嚇人。發財陪了我十六年，牠是在睡眠中沒有病痛地離開，感謝牠參與我所有的喜怒哀樂，我始終懷念著牠。

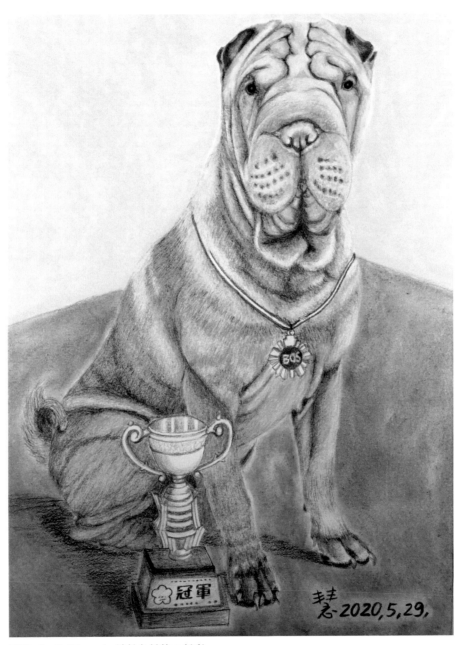

發財 | 41x28cm | 油性色鉛筆 + 粉彩

阿諾

這隻土狗叫「阿諾」，從一個多月大養到十三歲腎臟病離世，
非常盡忠的看門狗，超可愛，不過牠是我養過唯一一隻會吃屎
的狗，牠證明了一件事：狗改不了吃屎——但牠只吃自己的屎，
別人的不吃，哈！

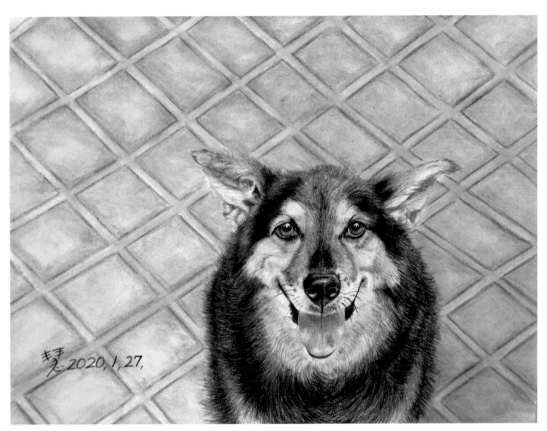

阿諾 ｜ 42x31cm ｜ 油性色鉛筆＋粉彩

娃娃和吉祥

這對兄妹「娃娃」和「吉祥」是發財和平安的孩子，娃娃長得像發財，吉祥長得像平安，他們很喜歡在一起玩，乍看之下會以為是兩團可愛的填充玩具。

沙皮狗的唯一問題是皮太皺導致眼睛張不開，所以都必須在三個多月大時到獸醫院動手術割雙眼皮，否則會被肉擋住看不見，但也因為牠們的皮皺著擠在一起，特別可愛。

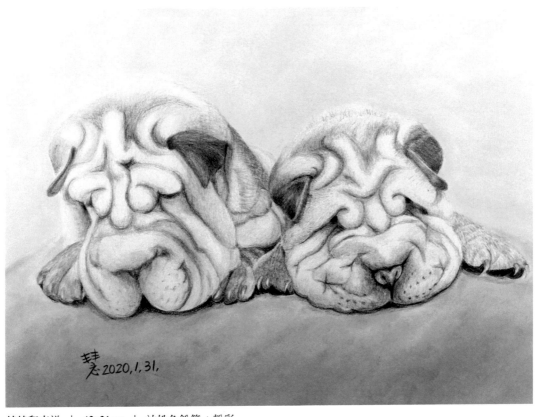

娃娃和吉祥 ｜ 42x31cm ｜ 油性色鉛筆＋粉彩

Money

陪伴媽媽八年後，她因心導管手術失敗往生，我搬到附近的山莊，是三層樓的透天厝，院子很大，老公說我要養十隻狗都沒問題，所以帶著發財、阿諾、Happy 到了新家。

第二年的夏天，颱風來襲前飄著雨，我騎車下山採買，騎到巷子轉彎處，一隻小狗竟然直接跳到我的前座站立，牠的毛髮像是才剛美容完，怎會在外溜達，我心想一定是鄰居的狗走失了，我載著牠到管理站，交給總幹事，請他詢問誰家的狗走失了，直到晚上，總幹事來電說查無失主，管理站無法收留狗，問我可代為照顧嗎？我只好帶牠回家。等了兩個星期，也問了附近社區，都沒下文，老公說不准我再養狗，我只好到處問誰要養狗，後來郵差說要養，隔天要來帶走，女兒知道之後抱著牠大哭，我也很難過，隔天郵差又說沒辦法養，我就決定留下牠，取名「Money」。

帶 Money 讓熟悉的盧醫師檢查身體，除蟲，打了預防針，判斷牠的年齡應該是兩三歲，是公狗，但有隱睪症，只有一顆蛋蛋（似乎有傳說不要養這樣的狗），但我覺得牠實在太可愛了，從此我到任何地方牠一定跟著，騎車去市場，牠就站在前面，毛隨著風飄呀飄，有一回，我買了四分之一顆大西瓜，只能放在牠站立位子旁，結果騎車轉彎上山時，牠竟然被西瓜擠得摔出躺在地上，雖沒受傷，但連動都不動，生氣地看著我，似乎責怪我不該買西瓜，我看到牠的表情，當場指著牠大笑。

Money 陪我吃，陪我睡，陪我出去玩，陪我看球賽，陪我去打球，陪了我八年，最後的八個月，牠的膽葉長了腫瘤，醫生說沒辦法開刀，我盡力延長牠陪我的時間，後面的兩個月我每天幫牠注射點滴，補給營養，但牠已經不能走動，牠很氣自己沒辦法上廁所，包著尿布牠很無奈，一直到牠的毛迅速掉落，躺在我懷裡不能動，我告知盧醫師我的決定，我不能為了多留牠而讓牠痛苦，我必須讓牠安樂死，盧醫師到家幫牠注射時，我跟牠告別，說了許多感謝牠的話，牠最後看著我的眼神，我一輩子都會記得，那是我們之間的愛，我們這段美好的緣分，帶給我的意義深遠。

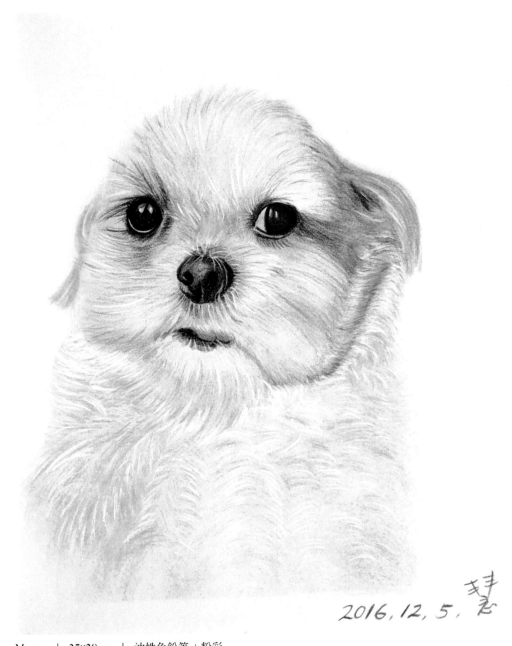

2016. 12. 5. 辞志

Money | 35x28cm | 油性色鉛筆＋粉彩

73

財妞

對狗來說，牠們認為這世界上只有一家人甚至只有一個人，主人就是牠一生的全部。

牠們的情緒裡沒有「可憐」、「倒楣」、「抱怨」、「擔心」，我們人類真的該跟狗好好學習，不要覺得別人或自己可憐、倒楣，也不要讓自己陷入抱怨、擔心，這些情緒都無濟於事，忠實善良如狗會單純許多。

財妞是我養過唯二的女生，她很漂亮，但個性像男生。取名財妞是為了紀念發財的離開，但首次接觸哈士奇犬才知道很難照顧，她很容易驚慌，個性不大穩定，剛巧有朋友非常喜歡哈士奇，所以就送給朋友，朋友還為她再養了一隻，一起作伴，她此後非常愉快幸福。

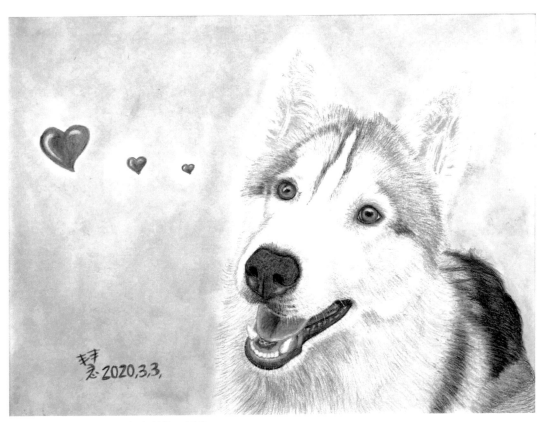

財妞 ｜ 36x28cm ｜ 油性色鉛筆＋粉彩

魯蛋

留下 Money 之後，老公說養四隻狗怕我太累，就把 Happy 送給在瑞芳的好友，從此牠就每天在海邊玩得不亦樂乎。

阿諾則是黏著發財不放，發財也隨牠，Money 來了的最大貢獻是讓發財和阿諾學會抬腳尿尿，不然發財九歲了還是蹲著尿尿，Money 跟發財一樣不大喜歡跟同類玩，穩定性也很高。這三隻寶貝共同相處了七年。

七年後，發財在睡夢中走了，沒有牠，我突覺得整個世界都改變了，爸媽以前就常說家裡不能養兩隻狗，「兩口犬」會「哭」。女兒就吵著要養一隻她在《慾望城市》影集裡看到的「查理士獵犬」，我上網找了好久，找到一隻在高雄剛出生，跟飼主講好五十天再帶來台北，結果沒想到他說會用籃子讓牠坐火車寄上來。就這樣，約好那天，我們開車到台北火車站去寄物處領貨，當真就看著牠小不點自己從高雄坐火車到台北，在籃子裡乖乖地搖尾巴。回家當晚，牠開始有點流鼻涕，隔天帶去給盧醫師檢查吃藥，應該是坐火車前飼主幫牠洗澡後在火車上吹到冷氣的關係。不過牠很快就好了，活蹦亂跳，非常可愛，我幫牠取名「魯蛋」，因為牠的眼睛非常大，有時還有點脫窗，牠很喜歡貼近我們，也聽得懂我們的話，還喜歡跟阿諾和 Money 玩。

魯蛋再過幾天就滿十二歲了，牠跟阿諾學會看家和吃野草，牠的帥氣和黏人更勝阿諾。

76

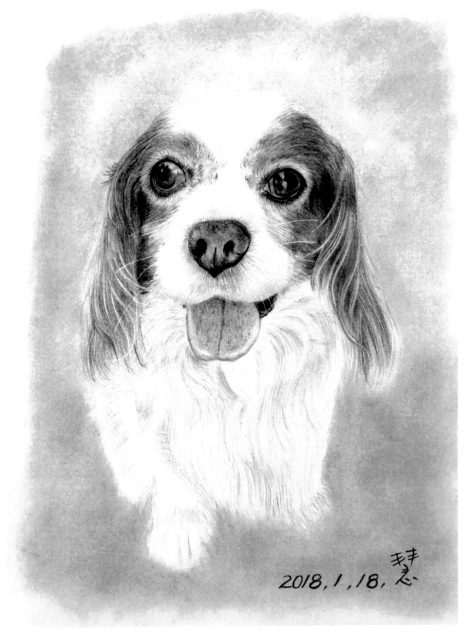

2018, 1, 18, 耕志

魯蛋 | 42x30cm | 油性色鉛筆＋粉彩

皮蛋

發財陪我十六年後在睡夢中離開，我沒有太多的悲痛，但是一年後每天陪我吃陪我睡的 Money 因為腫瘤而離去卻讓我傷心至極，我深切地相信牠跟我的感情一定會延續，牠一定希望我還能看到牠。三個月後我開始在網路尋找可能是牠的足跡，找了很久仍一無所獲，直到有一天在士林的寵物店看到一隻跟牠長得很像的西施，我覺得應該是牠，所以把牠帶回家，取名「皮蛋」。

不知道是因為我名字取壞了還是如何，牠回家之後很不穩定，躁動亂叫，而且完全不親近人，到了隔天發現牠發高燒，帶去給盧醫師檢查，醫生給了退燒藥，但才五十天不到的小狗也不能下太重的藥，吃了兩天依然高燒，盧醫師建議我帶回去給賣狗的人，我帶著皮蛋去，店家說可以換一隻狗給我，但我是因為牠長得跟 Money 很像所以才要養牠，萬一換了之後，他們會醫好牠嗎？我跟店家說，我不會換狗，但請他們試著讓牠回到牠母親身邊，然後繼續看醫生，或許會好起來。若牠大些好了，我再來帶牠。

三個星期之後皮蛋好了，我開心地帶牠回家，皮蛋是隻非常有個性的狗，牠會跟我睡，但很自我，牠從不親（舔）人，這是我養過的狗裡從未發生過的，牠讓人抱的時候全身僵硬，不會放鬆，似乎隨時處於不安的狀態。牠的左眼總是流眼屎，帶去給林中天博士檢查，才知道牠有先天性青光眼，後來直接動手術做了人工義眼，自此牠只有一隻眼睛看得到。

皮蛋從不跟同類玩，甚至只要我們跟魯蛋玩，牠就會醋勁大發，立刻衝去狂咄魯蛋。當牠看到我們爭吵時，牠也會衝去兩方面前狂叫，唯一跟 Money 很像的地方是牠也很愛講話，但牠打呼的聲音比人還大聲。

皮蛋今年十一歲，表示 Money 離開我十一年了，我當然已經知道皮蛋不是 Money 了，但我愛牠們的心是一樣的。

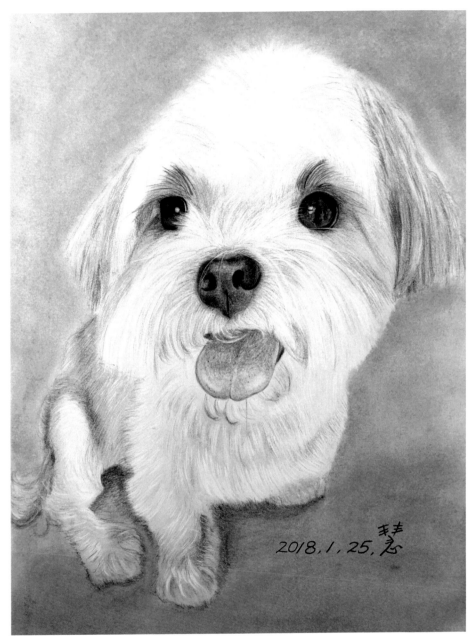

2018, 1, 25, 慧志

皮蛋 ｜ 41x30cm ｜ 油性色鉛筆＋粉彩

79

Théo

女兒大三的時候，一次在逛街時看到伯恩山超大型犬很可愛，吵著要養。那時魯蛋三歲，皮蛋兩歲。我找了很久，發現關西有位劉先生養了十幾隻伯恩山，選一天開了很久的車，終於看到伯恩山的真面目，女兒看上一隻，約好兩個月大時來接牠。

接牠回家那天，一進門把牠放在老公大腿上，牠那可愛的模樣立刻深得老公喜愛，這是結婚後養了十八隻狗裡，唯一一隻老公喜歡的狗。

女兒將牠取名「Théo」，這是法文「神的禮物」的意思。女兒有了這個寶貝兒子，所以我升格為阿嬤，牠是我的乖孫。

乖孫非常聰明，一星期就學會在後院尿尿，牠很怕熱，愛喝冰水，冰箱門打開，牠會坐在冰箱裡。牠也會塞在沙發椅下睡覺，直到有一天牠長大後還是塞進去睡，卻出不來，老公只好把沙發抬起來，才把牠救了出來。

牠幾乎完全聽懂人話，而且牠知道每個人的作息，誰接下來會做什麼事都很清楚。牠是超大型犬，卻比小型犬還溫柔，喜歡親人黏人，不過膽子很小，牠在一樓聽到烤麵包機跳起的聲音會立刻嚇得衝到二樓躲起來，氣炸鍋的聲音也會怕。

牠兩歲多時，我生病開腦，接著調養的日子裡，牠都陪著我，睡在我床旁邊。牠六歲那年的五月八日，我參加同學聚會回家，發現牠尿失禁，接著開始做一連串抽血檢查，牠走路越來越緩慢，食慾漸漸變差，抽血結果顯示牠的白血球一直下降，證明得了白血病，而且有可能是先天性的，只是不知何時會發作。盧醫師每天來幫牠打點滴驗血驗尿，盡最大努力，七月十四日深夜，乾兒子陪著牠，牠突然站起身看著窗外，隨後倒下，停止呼吸。乾兒子告訴我時，我衝到牠身邊，對牠大叫「Théo」，牠竟然抬起牠的腳摸我，接著仰起頭對我吐出最後一口氣，腳才放下，我抱著牠淚如雨下，我告訴牠，謝謝牠六年來對我們全家人的愛，牠的付出太大，牠的福報來生絕對不會再當狗。

牠走的隔天，我的胃劇痛到醫院急診，照胃鏡發現是急性胃炎，整個胃壁是一道一道黑色的裂痕，像刀割一樣的侵蝕我的胃和心靈。

火化之後，牠的骨灰裡有好多藍色的舍利花，我們把牠葬在院子裡的櫻花樹下，旁邊有發財、阿諾、Money 陪伴著牠。

我告訴自己，我不會再養新的狗了，因為不會再有任何一隻狗會像牠一樣，善良、貼心，無怨無悔地永久陪伴了。

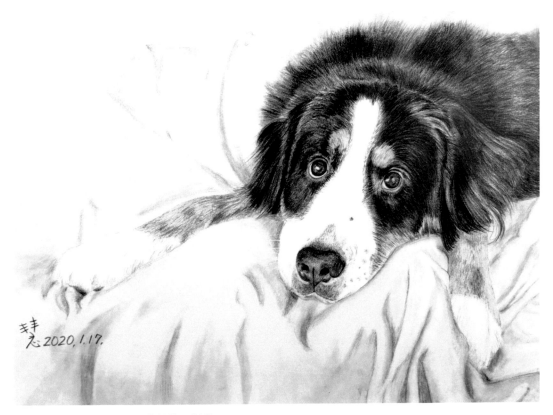

Théo ｜ 39x28cm ｜ 油性色鉛筆＋粉彩

父子情深

曾經擁有之後的失去，比不曾擁有過更讓人錐心刺痛，但他的的確確存在過，這存在的意義不容抹滅不會消失，他永遠存在心靈深處。

有時失去只是要給予我們生命更多正面美好的安排吧！

寶貝乖孫！阿嬤想你喔！

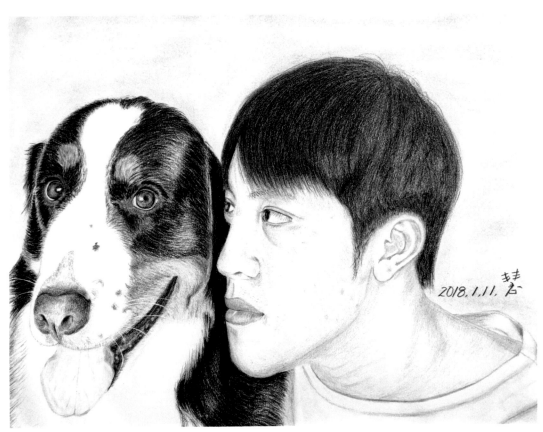

父子情深 │ 41x30cm │ 油性色鉛筆＋粉彩

手牽手，一起去郊遊

走　走　走走走

我們小手拉小手

走　走　走走走

一同去郊遊

白雲悠悠　陽光柔柔

青山綠水　一片錦繡

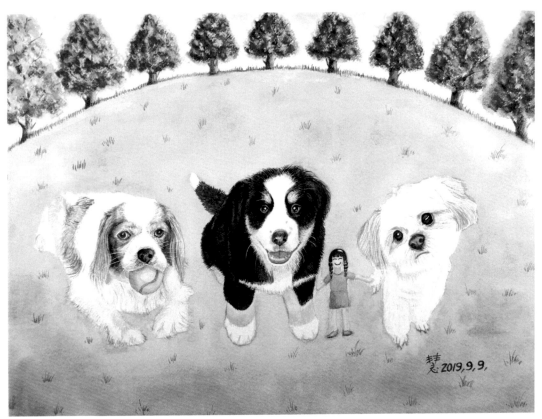

手牽手 一起去郊遊 ｜ 56X42cm ｜ 管狀水彩

不要在我肚子溜滑梯

你的毛鬆軟柔細，只要沒事時就喜歡抱著你摸摸你，每次你爸
幫你按摩若稍停，你立刻會舉手抓他，跟他說要繼續按，就像
個受盡呵護的孩子。

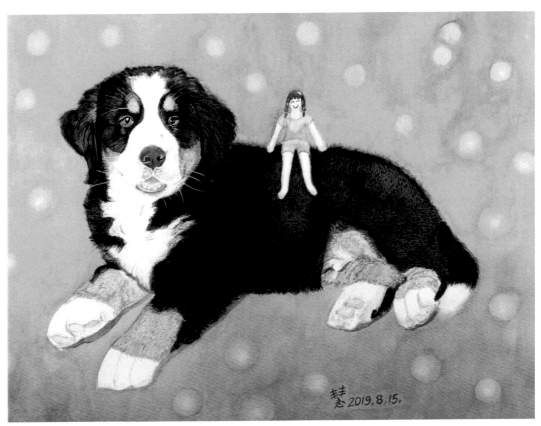

不要在我肚子溜滑梯 ｜ 56x42cm ｜ 管狀水彩

不要在我喝水的碗裡洗腳

你從小愛喝水，水裡要加冰塊，也特別愛吃冰塊，每次聽到「卡滋卡滋」的咬碎聲音，就知道你吃得非常開心。

你吃冰棒和冰淇淋的表情，就彷彿吃到世間極品。

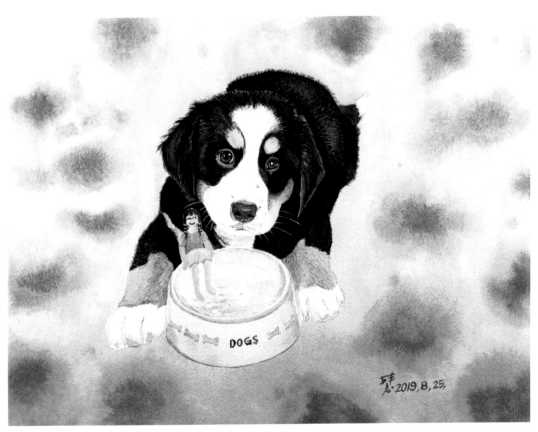

不要在我喝水的碗裡洗腳　|　56x42cm　|　管狀水彩

開懷

你明明是在開心大笑，他們卻說你是在打呵欠，你永遠都不會
隱藏你的心情，你總是善解人意的眼神和陪伴，讓每個人感動。

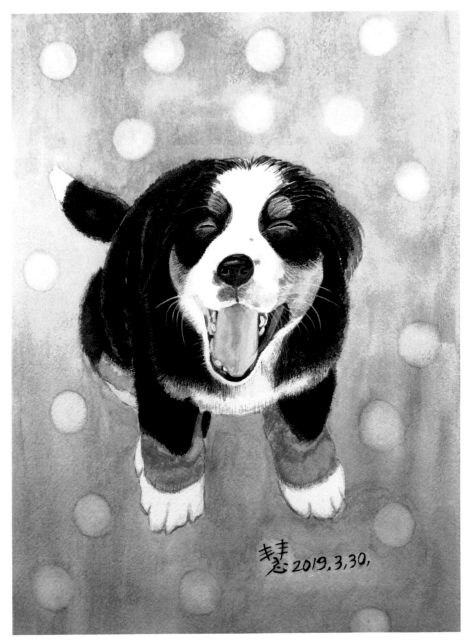

開懷 ｜ 41x28cm ｜ 管狀水彩

託付

你將你的生命託付給我，我也將一些使命交付予你，我給了你
所有的愛。你短短六年的生命中只有我們，你給了我們你的全
部，你的愛永遠在我們心裡。

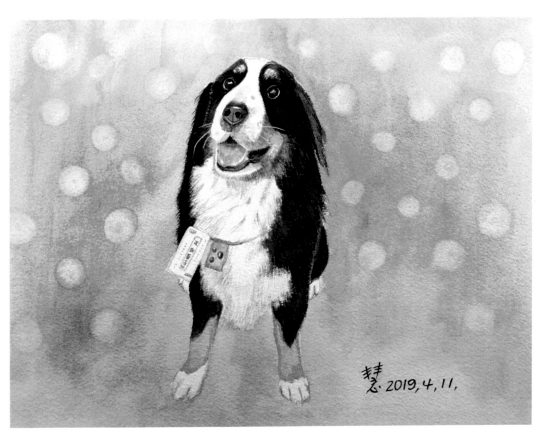

託付 ｜ 41x28cm ｜ 管狀水彩

Stay at home

新冠肺炎疫情嚴重，乖乖在家看書別亂跑。

你非常喜歡出去玩，大門一開你會立刻衝到車門前，急著衝上去，一上車便會在車窗旁吹著涼風，看著窗外景物。散步對你來說是件苦差事，因為若超過半小時，你就會虛脫無力。

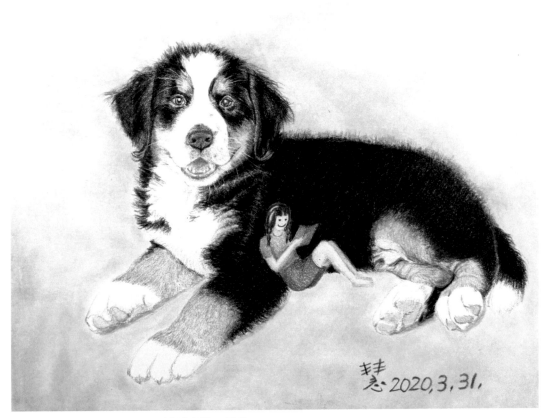

Stay at home　|　36x28cm　|　油性色鉛筆 + 粉彩

幹嘛躺在我頭上

你的配合度極高，聖誕節我們會在你頭上戴上聖誕老公公髮箍，端午節為你掛上香包。

你不會扯下這些，因為你知道你會帶給我們歡笑。

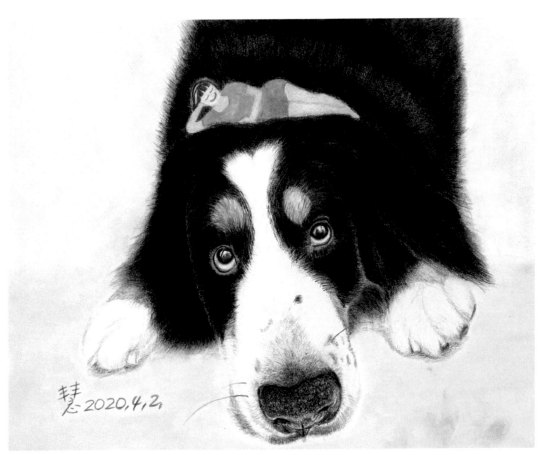

幹嘛躺在我頭上　|　36x28cm　|　油性色鉛筆＋粉彩

摯愛

雖說失去曾經擁有遠比始終一無所有還要難過，但記憶的留存，不管是幸福快樂還是痛苦哀傷，仍是上天完美的安排。

緣起緣滅是不斷的抉擇，從最簡單的：早上用什麼牙膏？穿什麼衣服？搭什麼交通工具？遇見哪些人？吃些什麼？和誰相戀？和誰結婚？什麼時候生孩子？生出什麼樣的孩子？孩子會有什麼樣的人生？抉擇都掌握在自己手中，但因緣和合卻是眾人參與的結果，上天自有祂的用意。

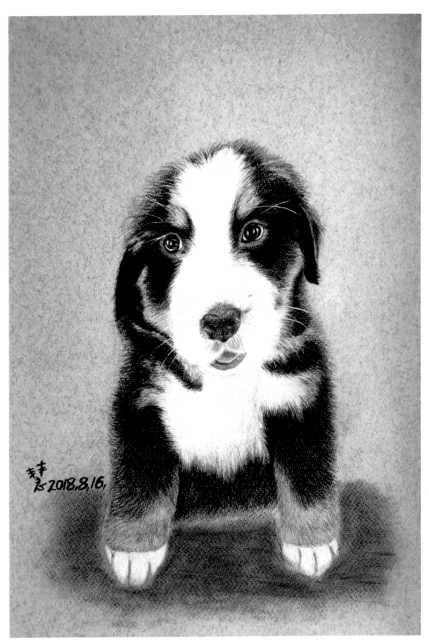

摯愛 ｜ 42x29.5cm ｜ 粉彩

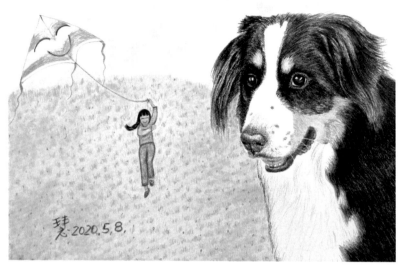

帶我放風箏 ｜ 36x28cm ｜ 油性色鉛筆＋粉彩

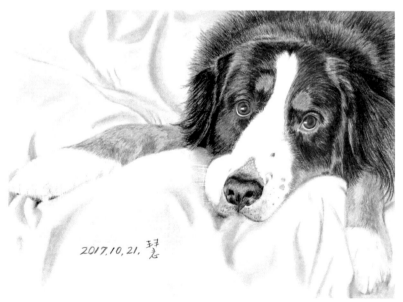

True love ｜ 39x28cm ｜ 油性色鉛筆＋粉彩

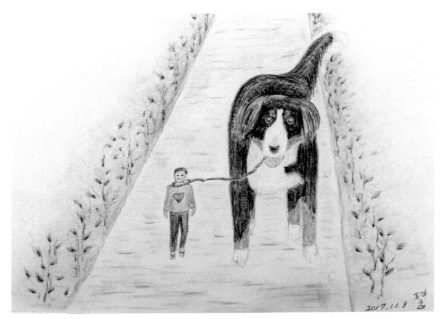

走，帶妳去溜達 ｜ 29.5x20cm ｜ 油性色鉛筆

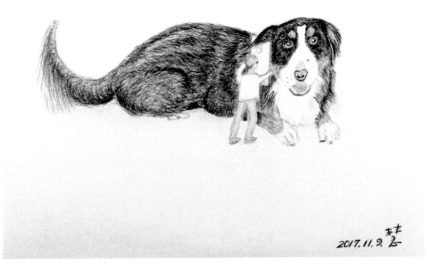

我很忙，手機拿過來給我聽 ｜ 29.5x20cm ｜ 油性色鉛筆

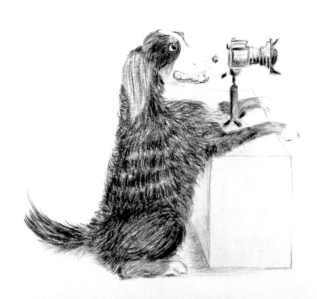

2017.11.25. 琹

站好！拍照囉～ ｜ 29.5x20cm ｜ 油性色鉛筆

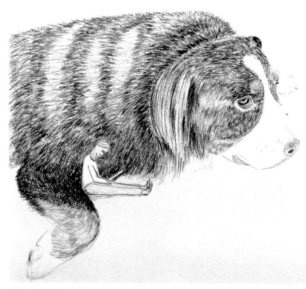

2017.11.9. 琹

好好在我旁邊工作 ｜ 29.5x20cm ｜ 油性色鉛筆

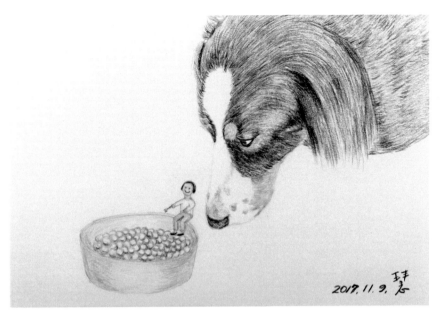

妳乖乖吃飯　|　29.5x20cm　|　油性色鉛筆

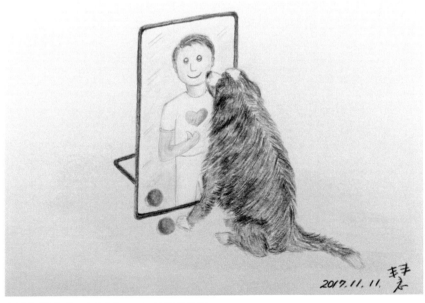

我是大帥哥　|　29.5x20cm　|　油性色鉛筆

輯三 隨記

你今天是貓還是老虎？

貓看起來嬌柔，但常難以親近，老虎看起來兇猛，但也有時溫馴，兩種都是貓科，似乎說明了相似的原因。

我常常像隻順服的貓，執著固定的清理自己的日常，沒有懷疑沒有怠惰，努力再努力，但其實內心裡的那隻老虎也會時不時的吶吼，想狂亂的奔跑，離開既有的常規模式，但最後貓和老虎總是得到妥協，偶爾還是讓母老虎發發威，不然真的會被當病貓咧。

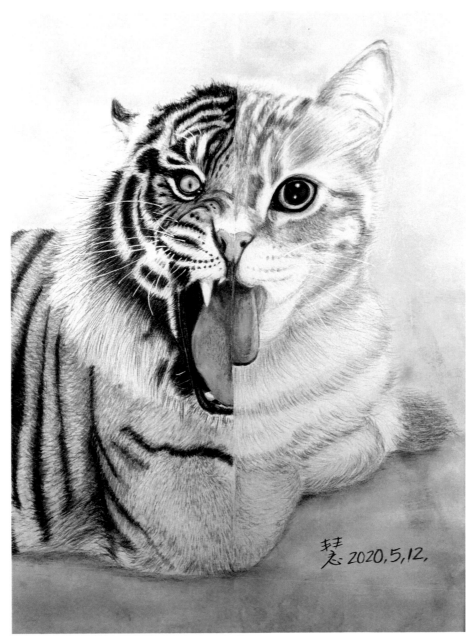

你今天是貓還是老虎？ ｜ 41x29cm ｜ 油性色鉛筆＋粉彩

自畫像

端視外相是很難看出個人內心的歷程。

我的手術病痛曾讓我像一顆破碎分裂的心，像折翼的蝴蝶，像過季的殘荷般失落無助。但任何傷痛都會遠離都會過去，讓心重新癒合，蝴蝶再次展翅，荷花來年必然綻放，內心的歷程更滋養外相的容顏。

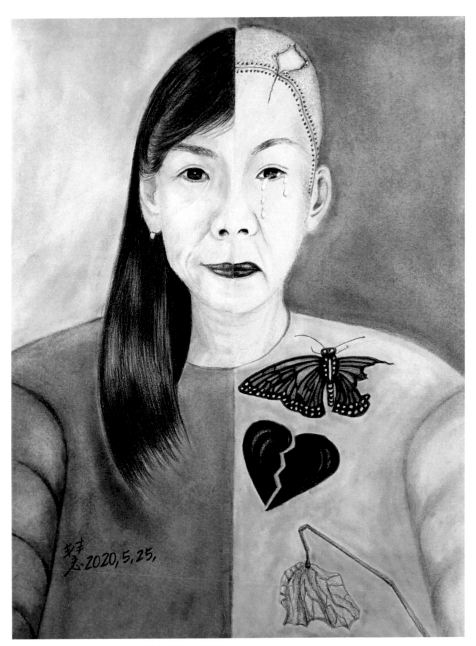

自畫像 | 40x30cm | 油性色鉛筆 + 粉彩

遲暮之愛

三十八年前的十一月初，我展開人生第一次的花東之旅，康騎著他的偉士牌機車，載著我去坐花蓮輪到花蓮找我的高中摯友住了幾天，接著騎車馳騁，往台東山線前進，回程則由海線回花蓮。

因為鍾情攝影，帶著單眼相機和黑白彩色底片，記錄了沿路的景物，無意中在台東的山邊看到一間土與竹合製的小屋，上面還有一些石頭支撐著屋簷，旁邊竹編的支架上蓋著乾草，竹竿上飄揚曝曬著清洗好的衣服，正悸動於這樣的建築下如何能安穩的生活，卻看到屋前的竹椅上坐著一對頭髮已經花白的老夫妻，太太正拿著掏耳棒在幫先生掏耳朵，老先生在溫暖的冬陽下享受著妻子的細膩對待，而這妻子的專注神情讓我動容，因為這是一件不容易的事，至少如果是現在的我，我必須戴上老花眼鏡，否則我根本看不到耳垢在哪？

那份愛，在現在豐衣足食的現代人眼裡，隱含著無限的單純美善與祥和平靜。

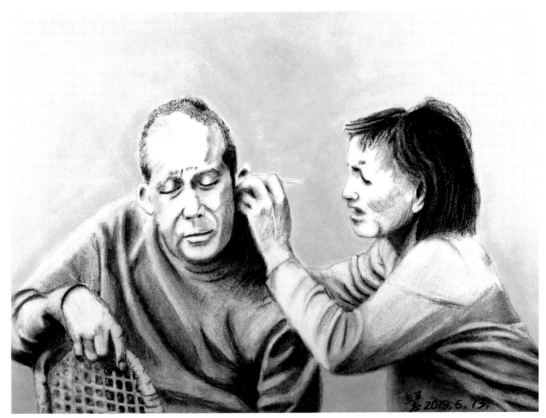

遲暮之愛 ｜ 56x42cm ｜ 粉彩

披著寵物外皮的掠奪者

媳婦的愛貓是流浪貓，很多人都喜歡貓，我則是對貓的眼睛有很深的恐懼，牠們的眼球會變換大小形狀，這不可思議的能力，讓我對牠們會成為人類的寵物抱持很大的懷疑。

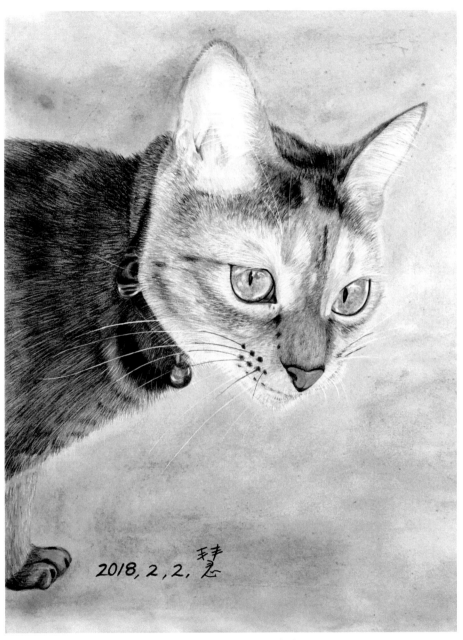

2018, 2, 2, 秦志

披著寵物外皮的掠奪者 ｜ 41.5x30cm ｜ 油性色鉛筆＋粉彩

貓

貓的性情也讓人難懂。有些貓貌似溫柔,但兇起來呲牙咧嘴,活像會吃人般可怕,但我還是會救起外面的流浪貓,牠們還是會得到很多愛貓人士的疼愛。

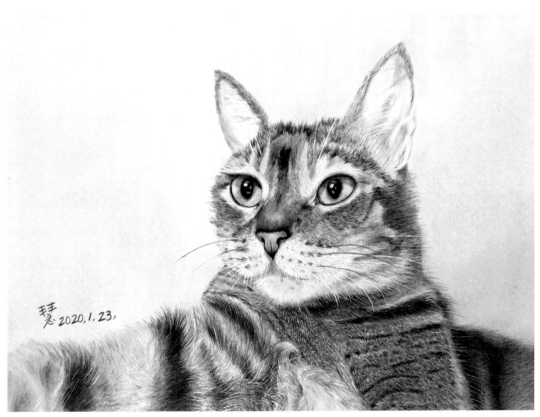

貓　｜　42x31cm　｜　油性色鉛筆＋粉彩

綠鳩

2005 年一對野生綠鳩來院子的龍柏築巢，一開始不認識這種鳥，問了中央研究院之後，他們告訴我是綠鳩，而且是他們成功野放的。好開心牠們的到來，牠們孵化了兩隻小綠鳩，離開的那天教孩子在樹上學飛，停留了一個下午，似乎在跟我告別。

畫這隻綠鳩用了整盒七十六色的色筆都無法詮釋牠的色彩，大自然的萬物，實在不是我們的顏料能顯現的。

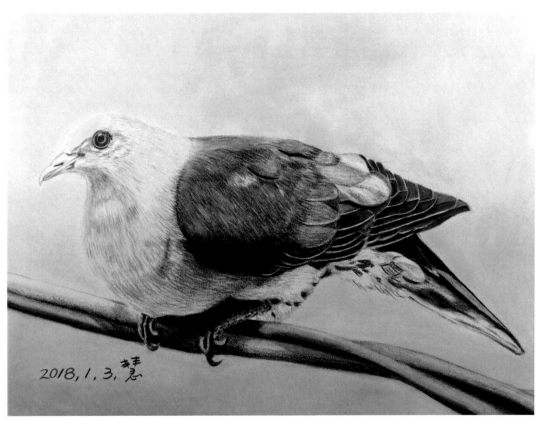

綠鳩 ｜ 41x29cm ｜ 油性色鉛筆＋粉彩

快樂

當我還小的時候，能有顆蘋果吃、能跟狗狗玩，就是快樂的事。
長大以後，快樂似乎變少了，發覺快樂的時間越來越短，快樂
的條件越來越複雜。

其實快樂因子沒變，是自己的要求轉變了，只要回到原點，快
樂本就可以很簡單很純真，幫助別人得到快樂，自己一定就會
快樂！

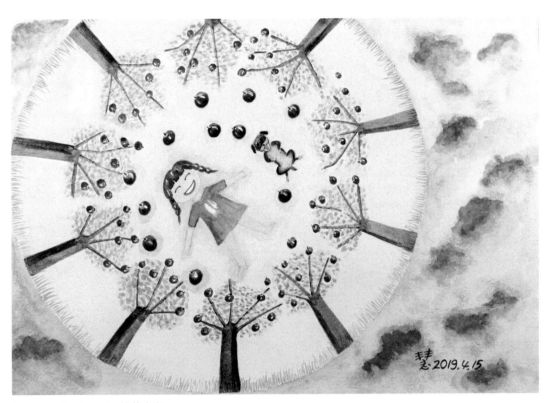

快樂 │ 41x28cm │ 管狀水彩

獨守人間

有時很喜歡孤獨，雖是一人卻不寂寞。

孤獨是個好狀態，可以平靜的悠遊在自己的世界，可任憑思緒飛翔天際，不畏任何人事物干擾，可獨自引吭高歌不必在意別人眼光，可獨享萬卷書的精妙字句填滿腦海。

人生本來就是一條孤獨的道路，孤獨來孤獨去，人類雖是群居的動物，但大多數人是獨善其身、自私自利，為權為利為名，可以犧牲或利用身邊的人。

當使盡全力照顧家人朋友，利益捐助眾人奉獻自己後，不為任何所得而孑然一身，那獨守人間的平靜和釋然就是解脫與放下了。

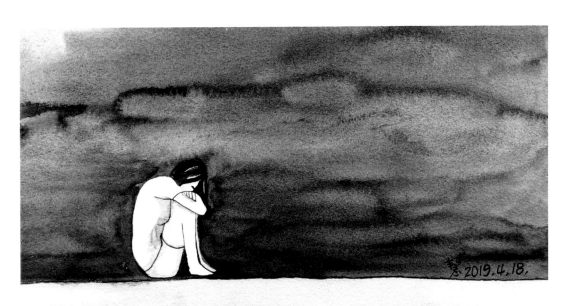

獨守人間 ｜ 40x29.5cm ｜ 管狀水彩

勇氣

我知道自己沒有媽媽的勇氣，但面對這麼多手術病痛的時候，逃是沒有用的，只管接受承擔，鼓足全力，拚出勇氣，結果並不重要，過程才是真義。

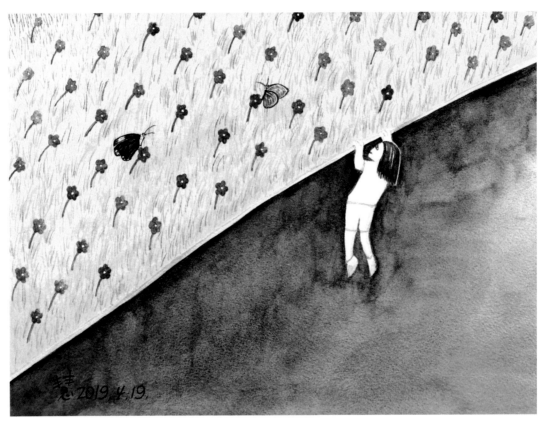

勇氣 ｜ 39x29cm ｜ 管狀水彩

迷失

社會充滿了影像和文字的負面攻擊，撕裂了人性的善良純潔，
這背後的起因是現代人太習慣將自己的腦力交給那冰冷無情的
器具，忽略了人的智慧必須經過自身腦力審慎思考理解，才能
追尋真相真理。

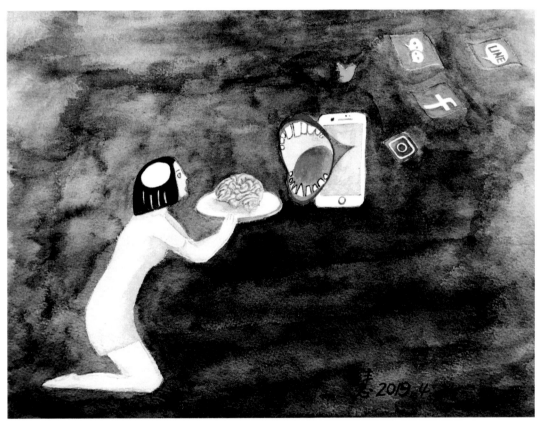

迷失　|　39x29cm　|　管狀水彩

騎在雲的背脊上

這張畫是獻給一位超過四十五年情誼的摯情好友，她的書名讓我想到自己若能在雲裡飛翔，會是視覺的美夢。

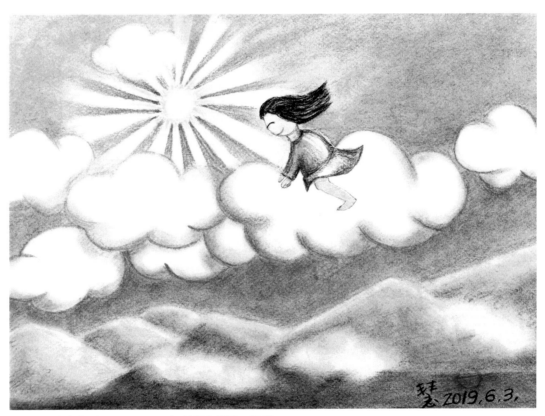

騎在雲的背脊上 ｜ 40.5x28cm ｜ 油性色鉛筆＋粉彩

掙脫

每個人都曾被壓抑禁錮得痛苦難熬，每個人也都嚮往藍天綠地
並仰望稍縱即逝的彩虹，但有時其實是自己捨不得放手吧！

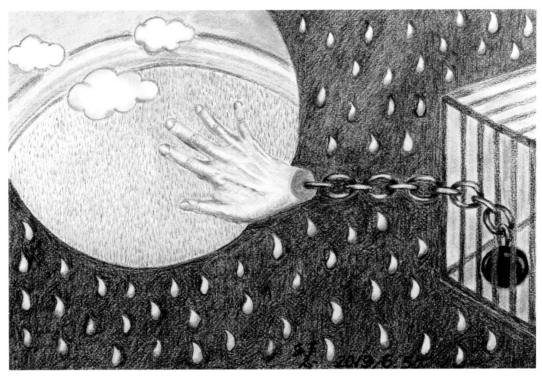

掙脫 ｜ 40.5x28cm ｜ 油性色鉛筆＋粉彩

落花雨

時間這東西是依著人事物的發生流變而施設存在，沒有人事物，時間沒有任何意義。可是任何人事物都是流動變化甚至會消失，沒有人事物，哪裡有時間呢？

在夢裡仰頭探看盈滿的美麗落花，色彩繽紛，香味清新，這裡並不存在著時間。

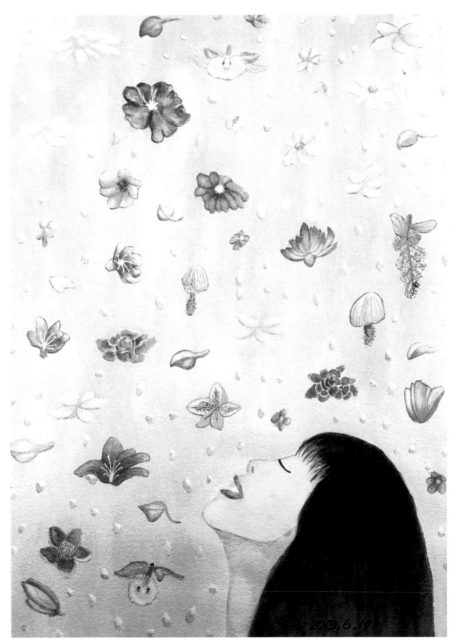

落花雨 ｜ 56X42cm ｜ 管狀水彩

隨風而逝——清明

空氣凝結在撒滿晚霞的天空

棉花似的白雲

念慕般的夕陽

時間站定在掏空碎裂的剎那

看著散落的斷片

隱忍割鋸的傷痛

風沒打算停

飄曳的芒草

單飛的花絮

跟著被碾壓撥破的心

飄離……

飛落……

消逝……

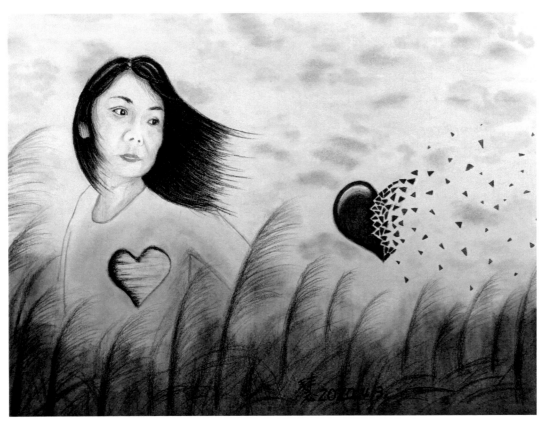

隨風而逝——清明 ｜ 40.5x29.5cm ｜ 油性色鉛筆＋粉彩

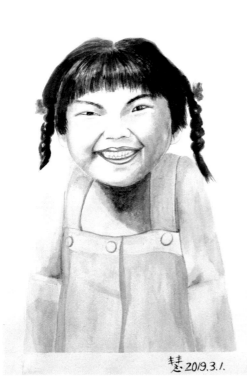

稚眞 | 41.5x30cm | 水性色鉛筆

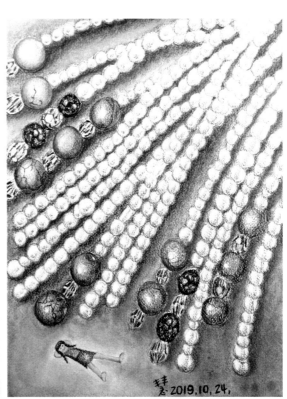

珍珠串 | 39.5x28cm | 油性色鉛筆＋粉彩

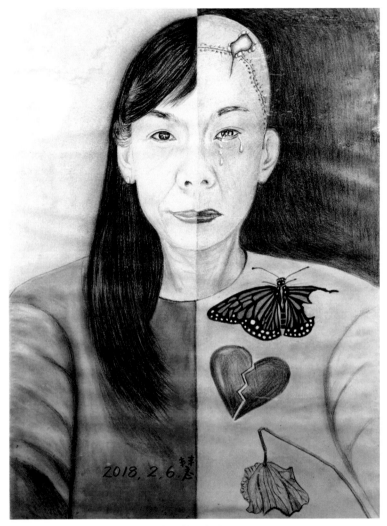

自畫像 ｜ 42x29.5cm ｜ 油性色鉛筆＋粉彩

135

吳家慧

台北市商廣告設計科畢業

國立空中大學生活科學系畢業

中華電視台新聞部美術設計

百汗室內設計股份有限公司

2019 年 6 月博仁醫院個展

2019 年 8 月至 2020 年 6 月景美美景畫廊

2020 年 3~4 月博仁醫院個展

2020 年 10~12 月大安市民藝廊個展

預定 2021 年 1~2 月新店耕莘醫院個展

預定 2021 年 3~4 月博仁醫院個展

新銳藝術42　PH0237

新銳文創
INDEPENDENT & UNIQUE　相遇

圖 ／ 文	吳家慧
責任編輯	鄭伊庭
圖文排版	劉肇昇
封面設計	劉肇昇

出版策劃	新銳文創
發 行 人	宋政坤
法律顧問	毛國樑　律師
製作發行	秀威資訊科技股份有限公司
	114 台北市內湖區瑞光路76巷65號1樓
	電話：+886-2-2796-3638　傳真：+886-2-2796-1377
	服務信箱：service@showwe.com.tw
	http://www.showwe.com.tw
郵政劃撥	19563868　戶名：秀威資訊科技股份有限公司
展售門市	國家書店【松江門市】
	104 台北市中山區松江路209號1樓
	電話：+886-2-2518-0207　傳真：+886-2-2518-0778
網路訂購	秀威網路書店：http://www.bodbooks.com.tw
	國家網路書店：http://www.govbooks.com.tw

出版日期	2020年9月　BOD一版
定 　 價	490元

國家圖書館出版品預行編目

相遇 / 吳家慧

著. -- 一版. -- 臺北市：新銳文創, 2020.9

　面；　公分

BOD版

ISBN 978-986-5540-21-0(平裝)

1. 繪畫　2. 畫冊

947.5　　　　　　　　　　　　109014303

讀者回函卡

感謝您購買本書，為提升服務品質，請填妥以下資料，將讀者回函卡直接寄
回或傳真本公司，收到您的寶貴意見後，我們會收藏記錄及檢討，謝謝！
如您需要了解本公司最新出版書目、購書優惠或企劃活動，歡迎您上網查詢
或下載相關資料：http:// www.showwe.com.tw

您購買的書名：＿＿＿＿＿＿＿＿＿＿＿＿＿＿＿＿＿＿＿＿＿＿＿

出生日期：＿＿＿＿＿年＿＿＿＿＿月＿＿＿＿＿日

學歷：□高中 (含) 以下　　□大專　　□研究所 (含) 以上

職業：□製造業　□金融業　□資訊業　□軍警　□傳播業　□自由業
　　　□服務業　□公務員　□教職　　□學生　□家管　　□其它＿＿＿

購書地點：□網路書店　□實體書店　□書展　□郵購　□贈閱　□其他

您從何得知本書的消息？

　　□網路書店　□實體書店　□網路搜尋　□電子報　□書訊　□雜誌

　　□傳播媒體　□親友推薦　□網站推薦　□部落格　□其他＿＿＿＿＿

您對本書的評價：(請填代號　1.非常滿意　2.滿意　3.尚可　4.再改進)

　　封面設計＿＿＿　版面編排＿＿＿　內容＿＿＿　文／譯筆＿＿＿　價格＿＿＿

讀完書後您覺得：

　　□很有收穫　□有收穫　□收穫不多　□沒收穫

對我們的建議：＿＿＿＿＿＿＿＿＿＿＿＿＿＿＿＿＿＿＿＿＿＿＿

＿＿＿＿＿＿＿＿＿＿＿＿＿＿＿＿＿＿＿＿＿＿＿＿＿＿＿＿＿＿＿

＿＿＿＿＿＿＿＿＿＿＿＿＿＿＿＿＿＿＿＿＿＿＿＿＿＿＿＿＿＿＿

11466
台北市內湖區瑞光路 76 巷 65 號 1 樓
秀威資訊科技股份有限公司　　　收
BOD 數位出版事業部

..

（請沿線對折寄回，謝謝！）

姓　　名：＿＿＿＿＿＿＿＿＿　年齡：＿＿＿＿　性別：□女　□男

郵遞區號：□□□□□

地　　址：＿＿＿＿＿＿＿＿＿＿＿＿＿＿＿＿＿＿＿＿＿

聯絡電話：(日)＿＿＿＿＿＿＿＿＿　(夜)＿＿＿＿＿＿＿＿＿

E-mail：＿＿＿＿＿＿＿＿＿＿＿＿＿＿＿＿＿＿＿＿